BEAUX-ARTS

SUITE A L'INTRODUCTION

AU

MUSÉE DE LA PAIX,

OUVRAGE COMPOSÉ

DE DESSINS ORIGINAUX.

Par Théophile BRA,

Statuaire.

DOUAI,
IMPRIMERIE ET LIBRAIRIE DE M^{me} V^e CEDES-CARPENTIER,
Imprimeur de la Mairie, rue des Chapelets, n° 5.

1853.

DÉVELOPPEMENT

DU

MUSÉE DE LA PAIX.

SUITE DE L'INTRODUCTION.

SOMMAIRE GÉNÉRAL.

I.

Exposition des dessins composant le Musée. — Préambule. — Efforts de nos devanciers pour découvrir l'esprit qui doit renouveler la vie de l'art. — Leibnitz, les encyclopédistes : F. Guizot, Théodore Jouffroi, Victor Cousin. — Émeric David. — Idée de Napoléon sur Homère. — Winkelmann, l'art, son essence, ses principes. — Analyse, critique.

II.

De la véritable nature de l'art, à quoi il est attaché. — Ce qu'il devient. Nouvelle école. — Que cette école est fondée par l'esprit synthétique conformément à la loi historique de la grandeur de l'art et de sa haute importance. — Que cet esprit ressort du christianisme et ne pouvait surgir d'une autre religion. — Preuves. — Que la grande étude vers laquelle les esprits aspirent depuis la renaissance, se produit en même temps que l'art chargé d'en exprimer les résultats. — Preuves. — Les faits.

L'École, étude, principe, objets, temps des études. — Modèles et programmes. — L'énergie de la vie moderne de 1789 jusqu'à nos jours. — L'énergie et la force de la vie ancienne. — Plan des études historiques. — Application. — Représentation des résultats. — Inductions pratiques.

CHAPITRE IV.

1.

Dans les quelques pages de mon introduction, je n'ai pu qu'indiquer au Musée de la Paix, les points essentiels dont la réunion forme la première base générale du sujet. Aujourd'hui, je commence à étendre ces points, de manière à donner à tout l'ensemble un premier relief.

La nouveauté forte partout où elle apparait, devrait se faire précéder par une somme suffisante d'esprit, de préparation; malheureusement, cela n'est pas toujours possible, car il arriverait souvent qu'un traité de préparation à un sujet complexe entrainerait à écrire plus de volumes que le sujet même n'en comporterait. Il existe aussi de certaines matières qui ne permettent pas qu'on les dispose comme les livres qui se laissent lire d'une haleine et au courant du regard, du premier au dernier mot.

Les matières que je dois embrasser sont de ce nombre.

L'impuissance radicale de l'art au temps présent, les causes profondes de cette impuissance, les premiers élémens de réunion entre l'art, la science et la religion, voilà ce qu'on trouve indiqué dans ma brochure.

Je n'ajouterai rien à ce que j'ai dit sur l'impuissance de l'art, mais je dois m'attacher à mieux exposer les efforts qui ont eu lieu, à la suite de la Renaissance, pour découvrir l'esprit qui doit renouveler la vie de l'Art.

Ce n'est pas d'hier que la volonté intellectuelle a posé des jalons sur une route scientifique forgée de fer, route implacable, jalouse, ennemie de toute idée sans preuve. Ceux qui ont dit : que la société s'écroule, que tout s'écroule, la science doit être ; elle doit régner ! ne sont pas nés d'hier. Cependant, ébranlé par la violence de l'esprit de certitude scientifique, le christianisme, vraie vie de l'Art, rencontra, parmi les pen-

seurs chrétiens, des hommes qui travaillèrent à le raffermir; Leibnitz, par exemple, fut l'un de ces hommes de raison, de science, de dogme et d'esprit; il voyait péniblement l'affaiblissement des principes religieux, et cherchant des remèdes au mal, il signala ceux qui lui parurent les plus efficaces. Voici la tâche qu'il proposa à la science :

« Quoi de plus beau que la religion, dit-il, et de plus capable de toucher le cœur des mortels ? »

» Il n'est en effet rien de plus doux et de plus merveilleusement propre à nous consoler des incommodités de cette vie, que l'assurance de l'immortalité, non d'une immortalité telle quelle, mais telle que nous pouvons la désirer, telle que le Christ nous l'a enseignée. Il faudrait montrer ce Messie promis à tant d'hommes, ce régénérateur du genre humain; ce serait, après la preuve de l'existence de Dieu et de l'âme, la plus importante conclusion. Je ne vois même pas quelle plus grande utilité nous pourrions retirer de l'histoire et de l'érudition.

» Je dis plus, continue Leibnitz, et j'assure que le seul résultat que puisse retirer de l'étude et de l'antiquité, l'homme régénéré, c'est d'arracher aux doutes et aux falsifications, ces titres anciens de notre félicité, et j'ose dire de notre noblesse, que nous devons au Christ; il faudrait prouver d'abord que nous possédons les livres sacrés dans un état parfait d'intégrité, au moins quant à l'essentiel ; ce que personne ne peut faire s'il n'est versé dans les secrets de la critique, s'il ne peut juger de l'authenticité des manuscrits, connaître les idiomes des langues, le génie des siècles et la suite entière des temps; après cela il faudrait faire voir que l'auteur de toutes les choses admirables rapportées dans les livres saints, est descendu du ciel, la preuve en serait tirée des prophéties qui l'annoncent plusieurs siècles avant sa naissance, des actions merveilleuses de ceux qu'il revêtit de son autorité, de la sainteté de son incomparable doctrine, de la constance des

martyrs et enfin du triomphe de la croix. — Mais on ne peut démontrer que les choses se sont passées ainsi qu'elles sont racontées, à moins que *toute l'histoire universelle, sacrée et profane*, ne soit exactement explorée; démonstration qui s'appuie sur les manuscrits, les médailles, les inscriptions et les autres monuments du ressort de l'érudition. (1) »

Nous voyons par cette citation quel emploi Leibnitz assigne à l'érudition, aux sciences historique, numismatique, linguistique, archéologique, à la saine critique, etc., etc. Il est évident qu'il songe à une nouvelle création de bénédictins, à un travail long et de patience, et qu'il n'aperçoit pas qu'avant d'obtenir par là des résultats efficaces, religieux, le monde aura de grandes catastrophes à essuyer. Son intelligence philosophique ne lui montre pas bien non plus l'impossibilité de diriger sans un *système d'idées certaines et d'ensemble*, une entreprise scientifique établie sur de si vastes proportions. — Ce point capital de la difficulté lui échappe.

Depuis Leibnitz, une philosophie de doute et de ruine a tenté d'élever un bâtiment scientifique, littéraire et encyclopédique pour remplacer l'édifice de la foi ; eh bien ! elle n'a point découvert, à son point de vue, ce système d'idées, de certitude et d'ensemble sans lequel les labeurs détachés manquent d'un sens général ou du caractère fondamental de doctrine. C'est que l'esprit humain, comme le proclame le célèbre historien (François Guizot), qui se fait juge de la question, en est incapable. — « Comment une encyclopédie serait-elle une œuvre philosophique ? L'unité y manque nécessairement. Que des hommes, liés par la similitude de leurs opinions et de leurs vœux, mettent en commun leurs travaux pour agir ensemble et dans le même sens sur leurs contemporains, de là naît sans doute une sorte d'unité pratique, suffisante pour im-

(1 Lettre 3 au docteur Hackmann, page 457, tome 5, de la collection in-4°. des œuvres de Leibnitz.

primer à cette œuvre collective une direction bien déterminée, et produire au dehors de grands résultats. Celle-là peut se rencontrer dans une encyclopédie. Mais il y a bien loin de cette unité *imparfaite et grossière*, bonne seulement pour l'action, à *l'unité pure et véritable* qui domine dans l'esprit du poète, de l'artiste ou du philosophe, qui coordonne, pénètre, vivifie toutes les parties d'une grande composition et en fait, pour ainsi dire un corps harmonique et animé. Celle-ci ne peut naître que de la pensée d'un homme ; aucune coalition, aucune combinaison factice ne saurait la produire ; une société de philosophes ne peut pas plus enfanter un grand ouvrage philosophique qu'une société de poètes, une épopée ou une tragédie.

» — Les classifications n'ont de valeur réelle et scientifique qu'autant qu'elles sont l'expression d'une idée, le résultat d'un système sur le fond même des questions que la science a pour objet ; et leur mérite dépend alors de celui de l'idée qu'elles expriment du système qui les produit.

» — Une telle classification encyclopédique est impossible, car elle aurait pour objet *la totalité des faits et des êtres*; elle exigerait que l'homme *pût comprendre le système général de l'univers et en démêler le principe*; qu'il se fût posé *au sein de l'unité suprême et infinie* pour contempler de là toutes choses *et saisir le lien qui les unit*. Les limites de sa puissance et de sa science sont inconnues ; mais elles ne vont point jusque-là. » (1)

La conclusion à tirer du plan d'étude proposé par Leibnitz, pour relever la foi chrétienne et la tentative des encyclopédistes, pour la détruire de fond en comble, est celle-ci : l'insuffisance des efforts communs.

Les révolutions sont sorties de toutes ces impuissances réunies ; d'autres révolutions peuvent surgir encore ; toutes les for-

(1) *Encyclopédie progressive*, article de M. Guizot, 1^{re} livraison, 1826.

ces sociales tenues perpétuellement en échec ne peuvent se rapprocher et se liguer contre l'esprit de bouleversement ; quelle est donc la voie de salut ? — L'esprit moderne veut la découvrir.

— Un philosophe dont la mémoire vient de recevoir les honneurs d'une statue, a sondé la plaie du siècle et touché à la question suprême de l'ordre d'où dépend l'organisation de la société d'une manière vraie et conforme aux besoins qui sont dans les esprits. Ayant examiné l'ancienne organisation sociale, il en tire par induction les conclusions suivantes :

« On tournera, dit-il, dans le même cercle vicieux et dans la même impuissance tant que l'on n'aura trouvé la solution des questions suprêmes au nom desquelles seules on peut organiser la société d'une manière vraie et conforme aux besoins qui sont dans les esprits.

« D'où était venu cette organisation sociale, sapée depuis trois siècles et renversée par la révolution ?

— Des solutions données par le christianisme aux grandes questions humaines.

» Ces solutions *n'étaient pas négatives comme celles que nous proposent les grands hommes de notre époque. Elles entraînaient* en tout dans la *morale*, dans la *religion*, dans la *politique* et dans *l'art* des conséquences positives. Il en découlait pour la société comme pour le pouvoir, une certaine organisation, certaines institutions, certaines formes, certaines lois ; tout un ordre social et politique vivait en germe dans les solutions chrétiennes, y était implicitement contenu, devait en sortir et en est historiquement sorti.

» Aujourd'hui, cet ordre est détruit, et, pour en créer un autre, il faut un nouveau germe ; c'est-à-dire de nouvelles solutions aux questions suprêmes que le christianisme avait résolues.

» Telles sont ces questions qu'il faut absolument que les nations, comme les individus, y aient une réponse pour organiser leur vie et se créer un système de conduite.

» Comment voulez-vous que des gens qui ne savent ni comment ni à quelles fins ils sont sur la terre, sachent ce qu'ils ont à faire de la vie ? Et comment voulez-vous que ne sachant ce qu'ils ont à faire de la vie, ils sachent comment ils doivent organiser, constituer et régler la société ?

« Quand on ignore la destinée de l'homme, on ignore celle de la société ; quand on ignore la destinée de la société, on ne peut l'organiser.

» La solution du problème politique est donc dans une foi morale et religieuse. Cette foi nous manque, et tant qu'elle ne sera pas trouvée, toutes les révolutions matérielles imaginables ne peuvent rien pour la société (1). »

— Faut-il ou non adopter ces conclusions prises avec tant de fermeté ? Que le lecteur se décide.

Après de tels aveux d'impuissance, Jouffroy crut devoir se frayer une route moins ontologique : il se porta vers les énergies religieuses qui fondèrent les sociétés modernes ; mais

(1) N'ayant point actuellement sous les yeux les ouvrages de feu Th. Jouffroy, je tire ce passage d'un mémoire de M. Laurens, couronné par la Société centrale d'Agriculture, sciences et arts de Douai, ayant pour titre : *Une Nation* d'après les enseignemens de la philosophie et de l'histoire, peut-elle subsister sans croyances religieuses positives ?

Ce morceau, produit d'une savante érudition, appliquée aux choses sociales, caractérise bien l'état de force où la philosophie a pu parvenir. En effet, Th. Jouffroy, dès 1829, connaissait les aveux de son maître (M. Victor Cousin) ; il savait que la philosophie n'a aujourd'hui que l'une de ces trois choses à faire : « Ou abdiquer, renoncer à son indépendance, » rentrer sous l'ancienne autorité, revenir au moyen âge ou continuer à » s'agiter *dans le cercle de systèmes usés qui se détruisent réciproquement*, ou enfin dégager ce qu'il y a de vrai dans chacun de ces » systèmes, *et en composer une philosophie* supérieure à tous les systèmes ; qui les gouverne tous en les dominant tous, qui ne soit plus » telle ou telle philosophie, mais la philosophie elle même dans son es- » sence et son unité. » (Préface du *Manuel de l'histoire de la philosophie*, traduit de l'allemand, de Tennemann, par Victor Cousin, 1829.)

aussitôt que cet habile scapel songea à prendre la truelle, il ne rencontra en lui-même aucune virtualité.

Ce coup d'œil général suffit à marquer la tendance et les besoins de l'intelligence ; on voit bien de quel côté le monde se dirige, on aperçoit clairement le rapport qui existe entre les vicissitudes des croyances ébranlées avec les vicissitudes des Arts dégradés, affaisés, abaissés, et on peut se convaincre que sans une restauration de l'esprit religieux par la lumière scientifique, il n'y a point de restauration des Beaux-Arts.

Certainement, dans leur enthousiasme régénérateur, nos pères n'ont point manqué de se tourner vers les artistes et de les exciter à produire des chefs-d'œuvres ; en effet, ils ouvrirent des concours fameux et posèrent des questions graves à l'érudition qui, il faut le dire, n'était point en mesure d'y répondre, car tout était nouveau dans ce domaine.

L'Institut avait dit par exemple :

QUELLES ONT ÉTÉ LES CAUSES DE LA PERFECTION DE LA SCULPTURE ANTIQUE ET QUELS SERAIENT LES MOYENS D'Y ATTEINDRE ?

Voici ce qu'en ce temps-là l'érudition répond, après avoir fouillé la Grèce, Rome et l'Italie moderne :

« Législateurs, c'est à vous que nous devons adresser nos vœux. Les *richesses*, les *honneurs* et les *intérêts particuliers* et par conséquent les *mœurs*, les *goûts*, les *passions*, la *volonté* des peuples, tout cela n'est-il pas dans vos puissantes mains ? *Arbitres de nos destinées*, les chefs-d'œuvres des Arts *doivent* être votre ouvrage. Parlez ; le génie impatient *vous* écoute ; le marbre est tout prêt, qu'en fera le ciseau de l'artiste ?..... LE MARBRE SERA DIEU. » (1)

Nos pères s'imaginaient donc qu'avec une autorité déléguée

(1) Conclusion de l'ouvrage couronné du citoyen Émeric David, sur la question présente mise au concours en l'an XI. (Recherches sur l'Art statuaire, T. V.)

par une souveraineté nationale, on pouvait commander au génie ; ils s'abusèrent étrangement sur ce point comme sur tant d'autres, c'est ce que l'expérience ne tarda pas à leur apprendre ; certes, Napoléon eut en main un grand pouvoir et on ne lui reprochera pas d'avoir abandonné, dédaigné les Arts ; eh bien ! les écoles qui brillèrent sous son règne sont éteintes et ne se relèveront plus. Conduit par l'exercice de mon art et par une haute inclination à étudier la vie de cet homme extraordinaire, tombé de si haut dans l'adversité, je fus frappé de quelques-unes de ces paroles sur le père des poètes, et je crus qu'il pressentait la lumière de la force et de la grandeur de l'Art. En effet, reconnaissant le fond uni à la forme dans les œuvres d'Homère, il porte sur le programme, soutien de la forme, le jugement suivant :

« Homère, dit-il, dans son œuvre, était ainsi que la Genèse et la Bible, le signe et le gage des temps. — Poète, orateur, historien, législateur, géographe, théologien, c'était l'*Encyclopédie de son époque.* » (1)

Il ne se trompe pas ; Homère, par le principe théologique, *encyclopédise*, emploie la seule énergie qui puisse rallier des sujets épars. En effet, que si par supposition, on venait à retirer de ses poèmes la partie théologique, dominatrice et rectrice des faits, il n'en resterait que des fragments détachés, des chroniques diverses, et de petits traités isolés les uns des autres. — La loi du grand dans les Arts n'a point d'autre nature, c'est ce que prouve du reste toutes les grandes constructions épiques qui apparaissent sous les noms de Divine comédie, Paradis perdu, etc.

Mais la lumière des temps modernes de l'Art ne va pas jusque là, on peut en acquérir la certitude.

(1 *Mémorial de Saint Hélène.*

Histoire de l'Art de l'antiquité. (1)

Porté de bonne heure, par la soif de connaître, à me créer un plan d'étude, je pris avec feu le seul livre important, *Histoire de l'Art de l'Antiquité*, par Winkelmann, qui pouvait me guider; il me laissa de glace. Je crus y trouver une nourriture forte, généreuse, abondante, des principes de certitude, une direction ferme, arrêtée, mais mon désappointement fut extrême, le lecteur pourra en juger par le court exposé de principe qui va suivre.

LIVRE I^{er}. — *L'Art considéré dans son essence.*

CHAPITRE I^{er}. — *De l'origine de l'Art et des causes de sa diversité chez les peuples qui l'ont cultivé.*

IDÉE GÉNÉRALE DE L'ART. — « Dans les Arts dépendants du dessin, ainsi que dans toutes les inventions humaines, on a commencé par le *nécessaire*, ensuite on a cherché *le beau*, et enfin on a donné dans le *superflu* : *Voilà les trois principales gradations de l'Art.*

» Les ouvrages de l'Art ont été dans leur principe, comme les beaux hommes à leur naissance, informes et ressemblans les uns les autres, ainsi qu'on voit se ressembler les graines des plantes diverses. Dans leur origine et leur décadence, ils sont semblables à ces grandes rivières qui, aux endroits où elles devraient être la plus large, se partagent en petits ruisseaux où se perdent dans les sables.

II. — *Idée générale de l'Art chez les Egyptiens, les Etrusques et les Grecs.*

» Chez les Egyptiens, l'Art du dessin peut être comparé à

(1. Traduite de l'Allemand par HUBER, 3 volumes, in-4°, à Leipzig, M. DCC. LXXXI.

un arbre de bonne espèce, dont la croissance a été interrompue *par quelque insecte*, ou par quelqu'autre accident ; sans éprouver aucun changement, par conséquent sans atteindre son point de perfection, il en reste dans le même état en Égypte jusqu'au temps des rois grecs, soit qu'il paraît avoir eu également parmi les Perses. L'Art des Étrusques peut se comparer dès sa naissance à *un torrent qui se précipite avec impétuosité de rocher en rocher* : le caractère de leur dessin est dur et ressenti. Mais chez les Grecs, l'Art ressemble à un fleuve dont les eaux limpides, après maints détours, arrosent de fertiles vallées et grossissent dans leur cours sans causer d'inondation.

III. — *Origine, progrès et décadence de l'Art chez les Grecs.*

» L'objet principal que l'art s'est proposé, c'est l'homme. Aussi peut-on dire de l'homme, (et cela avec plus de justesse que n'avait fait Protagoras), qu'il est la règle et la mesure de toutes choses. (1)

Les mémoires les plus anciens nous apprennent que les premières figures dessinées représentaient des hommes tels qu'ils étaient et non pas tels qu'ils paraissaient ; elles en offraient le contour de l'ombre et non pas l'aspect du corps. De cette simplicité de forme, on passa à l'étude des proportions, étude qui donna de la justesse. De là on augmenta de hardiesse et on osa s'élever au grand, *procédé par lequel l'Art parvint au sublime et atteignit chez les Grecs le plus haut point de beauté !* Après qu'on eut combiné toutes les parties et qu'on eut cherché les ornements, on tomba dans le *superflu* ; dès-lors on perdit de vue la *grandeur de l'Art*.

IV. — *Commencement de l'Art par la sculpture. L'Art a commencé par la configuration la plus simple.*

Par des modèles en terre cuite, et par conséquent par une

(1) Sext. Emp. Hyp. L. I. C. 72, p. 14.

espèce de sculpture ; car un enfant peut donner une certaine forme à une masse molle, mais il ne saurait rien tracer sur une superficie plate. Pour modeler il suffit d'avoir la simple idée d'une chose, et pour dessiner il faut avoir une infinité d'autres connaissances ; ce qui n'a pas empêché que la peinture ne soit devenue par la suite la décoratrice de la sculpture.

V. — *Même origine de l'Art chez les différents peuples.*

» Il est *vraisemblable* que l'Art doit sa naissance aux mêmes procédés chez les différents peuples qui l'ont cultivé, et l'on n'est pas assez fondé en raison pour lui assigner une patrie particulière. Chaque nation a trouvé chez elle le premier germe du besoin : et bien que la sculpture et la peinture ainsi que la poésie, puissent être considérées plutôt comme *filles du plaisir que du besoin*, on ne peut disconvenir que le *plaisir ne soit aussi nécessaire* à l'homme que les *choses sans lesquelles il ne saurait subsister.*

» Comme les premières figures paraissent avoir représenté les images des Divinités, il résulte que l'invention de l'Art est différente selon l'antiquité des nations, et selon l'introduction avancée ou reculée du culte : de sorte qu'il est *très probable* que les Chaldéens ou les Egyptiens ont commencé avant les Grecs à se représenter par des choses sensibles, les hautes intelligences, objet de leur vénération. » (1)

De ces citations, il ressort avec la dernière évidence que Winkelmann, en traitant de l'origine de l'Art et des causes de sa diversité chez les peuples qui l'ont cultivé, suit une marche douteuse, hésitante, incertaine. Il ignore la lumière fondamentale de l'Art antique ou son essence même : il effleure à peine la caractérisation des styles en des comparaisons nua-

(1) WINKELMANN. t. I. p. 1, 2, 3 et 4. Traduction de l'Allemand par HUBER, M. DCC. LXXXI.

geuses. Il donne à l'Art pour père, le germe du *besoin et du plaisir*, et s'il dit quelques mots sur le rapport de l'Art avec la religion, la science de son temps ne lui permet pas d'en former la base de son œuvre, il incline enfin au naturalisme et au panthéisme.

A défaut de haute science, Winkelmann, comme on l'a vu, dut se former un système admiratif et passer avec lui-même une sorte de contrat d'appréciation.

Pour connaître la raison des saillies mobiles qui se font remarquer à la surface des corps humains, il faut passer sous le voile et considérer les agents mécaniques producteurs de ces saillies changeantes.

— Pour connaître le principe de l'Art, l'origine du style, ses états de changement, il faut ne pas ignorer les idées qui donnent naissance aux différents systèmes généraux ou de modes artiels repartis sur toute la ligne historique et monumentale que nous devons étudier aujourd'hui, non pas seulement partie par partie, mais dans les rapports et l'ensemble ; car tout l'intérêt d'une véritable histoire de l'Art émane de cette étude dernière qui jette de vives lueurs dans le champ de l'avenir. (1)

— Mais il ne suffit point de critiquer, d'affaiblir ou de ruiner des opinions, il faut fonder et bâtir d'une façon solide, au moyen des résultats de la science basée sur l'expérience et l'histoire approfondie. Il faut enfin ne rien proposer sans porter avec soi une entière certitude, capable de pouvoir démontrer et convaincre.

(1) C'est ce que j'ai fait voir par plusieurs années de conférences sur l'Histoire générale de l'Art. Consulter le rapport publié sur le travail.

Idée générale de la nouvelle école,

EN QUOI ELLE DIFFÈRE DE L'ÉCOLE ACTUELLE.

Il importe de dire tout d'abord avec clarté et précision la différence qui existe entre l'école actuelle et celle qui se fonde, tant pour la théorie que pour la pratique.

La nouvelle école diffère de l'école actuelle par la manière de considérer la *matière qui fait* le sujet, par la mesure, l'étendue et la valeur de la matière choisie.

La nouvelle école diffère encore de l'école actuelle par le mouvement initiateur qu'elle communique à l'esprit et par le but qu'elle veut atteindre.

Je vais rendre ces différences plus sensibles par des exemples.

Si j'examine la matière ordinaire, religieuse, historique et poétique offerte en sujets aux élèves, je trouve alternativement, la bénédiction de Jacob, la colère d'Achille, Thésée Vainqueur du Minotaure, la confiance d'Alexandre en son médecin, Énée blessé dans sa tente, Priam aux genoux d'Achille lui demandant le corps de son fils, et quelques autres sujets de même force; je me dis : on traitera tant qu'on voudra à satiété cette matière, mais il n'en résultera jamais qu'immobilité d'esprit, monotonie, ennui tant pour l'élève que pour le public, et il en sera de même lorsqu'il s'agira des principaux ouvrages ordonnés par l'Etat. En voici des preuves :

Je choisis 1°. le fronton du Palais du Corps législatif, lequel représente ce fait à savoir : l'Etat ou la France entourée des Arts, des Sciences, de la Guerre, de l'Agriculture, du Commerce, etc. Eh bien ! je me demande si une lumière quelconque peut jaillir à la vue d'un pareil sujet traité par la sculpture ? J'examine 2°. la grande peinture historique de

l'hémicycle du Temple de la Madelaine. Ici l'artiste a voulu embrasser une large période de temps et nous montrer le monde moderne depuis le christianisme jusqu'à Napoléon. Certes l'espace renferme de grandes choses et de puissants enseignements, mais le peintre, fidèle à l'esprit de l'école, après avoir consulté la géométrie, la perspective et le costume, nous fera apparaître une avenue de personnage qui, en commençant par le fond, représentera le Christ sur le sommet d'une pyramide, entouré de ses disciples, puis successivement les hommes illustres et divers des siècles, enfin Napoléon accompagné de son aigle, occupera le premier plan. — Cependant on distinguera dans la foule *le Juif errant*, et telle sera peut-être la seule leçon d'histoire qui résultera de cette vaste peinture : Allez, traversez les siècles, étudiez l'histoire, cherchez lui un sens, pour moi, je vous en donne le personnel abrégé, ma tâche est finie. Il est évident qu'un art entendu de cette sorte coûte plus qu'il ne rapporte, car il n'instruit pas.

L'école nouvelle conçoit bien autrement sa matière; il la lui faut grande, étendue, profonde, ordonnée en vue de poursuivre un but général *bien défini* et d'arriver à fonder *un puissant* enseignement unitaire sans lequel tout savoir humain manque de suprême utilité et de moralité.

— La grande étude des faits généraux, le sens des faits généraux, la lumière pratique qui en émane, tels seront les caractères différentiels qui sépareront l'école nouvelle de celle qui s'éteint aujourd'hui.

— L'Art considéré par la nouvelle école, n'est point, comme on le pense communément, un composé de parcelles errantes.

C'est un Etre, tout aussi *un* de nature ou d'espèce que n'importe telle ou telle nature ou espèce douée de plusieurs facultés.

— L'Etre qui reçoit le nom d'ART était dans toutes les phases de la vie et de l'esprit dévolus au genre humain, dans les

périodes de la croissance et du développement de ses facultés.

Il fut à l'origine et à la fin de toutes les sociétés ; en sorte que Dieu, seul, créant l'homme, l'origine et la fin des sociétés, commence l'Art et l'attache au sort de ces mêmes sociétés.

— L'essence de l'Art a, en conséquence, Dieu pour foyer, pour centre et pour père, ses idées, ses créations, ses sentiments.

— Jamais une forme ne se produit sans raison et sans but.

— La vie physique a reçu des formes particulières et scientifiques.

— La vie intellectuelle a eu les siennes, la vie morale participe à la même loi. C'est ainsi que tombe le vague des doctrines sur la forme devant un sévère examen des monuments. Ces vérités seront mises hors de doute par les travaux dont nous allons nous occuper.

CHAPITRE V.

II.

Exposition des dessins et sculptures.

Des ouvrages d'art connus, mais non expliqués, et un grand nombre d'autres ouvrages inconnus sont placés sous les yeux du lecteur. C'est à lui de me suivre, de m'écouter, il sait par quel esprit je suis conduit : — je n'adore pas dans l'art le métier, je ne m'incline pas devant des formes vides de sens, je repousse tout ouvrage sans portée, sans cœur, sans âme, sans élévation, sans enseignement.

PREMIÈRE SÉRIE DE DESSINS.

La première série de conception que le lecteur va voir avec moi, retrace notre ère moderne généralisée ; à savoir : la plus terrible des révolutions, ses périodes, ses drames, l'âge des principes, l'âge des actes conformes aux principes et la situation générale des partis et des forces qui depuis 1789 se combattent.

Ainsi, ce qui a été dans le dernier temps et ce qui est maintenant au fond de tout, nous servent de point de départ ; nous nous plaçons au milieu des vitales vibrations du temps.

Nous avons vu dans l'introduction, et tout le monde instruit sait que les siècles qui précédèrent 1789, furent des siècles de préparation à la révolution, par l'étude des libertés, des républiques grecques et romaines, par le protestantisme, par les principes philosophiques du naturalisme, etc., etc. Eh bien ! nous voilà en présence des événements nés de la force de ces puissants moyens d'action.

Premier dessin.—Proclamation des *principes* de la nouvelle société. Le Gaulois du XVIII^e siècle s'élance sur un monceau de ruine, proclame la liberté de l'homme, l'Egalité et la Fraternité. Cette figure est l'imitation de l'Energie du temps en ce qu'il eut de sentiment et de science, — la faiblesse et le trouble affectèrent profondément ce dernier côté.

Second dessin.—Le peuple souverain.

Des principes nous passons aux actes, le peuple marche comme un torrent destructeur, renverse la monarchie, foule aux pieds l'Eglise, l'égarement et la fureur animent sa forte stature, son front n'offre point les caractères de la culture intellectuelle, il va en avant sous le souffle brûlant des idées égalitaires, et sous l'impulsion du dogme mal entendu de la Fraternité.

Troisième dessin. — La guerre extérieure de principe.

La République attaquée déploye sa formidable énergie et porte la foudre de ses principes chez les nations qui s'avancent contre elle, — elle renverse les rois de leur trône.

Quatrième dessin. — Situation générale amenée par cet ensemble de phénomènes,—statistique.—La Philosophie a voulu niveler les conditions sociales, le tiers-état a cherché à s'éle-

ver et à s'enrichir à la place de la noblesse. La noblesse a été détruite par les nouvelles institutions. — La Religion nivelée en ses dogmes et refoulée dans la conscience libre. — Des théories horriblement conséquentes avec les principes révolutionnaires, ont mis la société en péril, — les cultes n'ont pas pu se défendre, les philosophies *idéales* sont restées muettes, tout le monde a couru le plus grand danger. Enfin rien de changé au fond du cratère, — c'est à l'enseignement, à l'éducation, aux lumières et aux temps, à modifier la révolution et à la vaincre en ce qu'elle contient de faux.

Telle est la situation générale, tout le monde peut la reconnaître parce que tout le monde en compose le vivant monument.

DEUXIÈME SÉRIE DE DESSIN ET SCULPTURE EN MARBRE.

Premier dessin. — Sujet : Un esprit nouveau après avoir visité chez elle la situation, écouté ses plaintes et compris l'état de son découragement *intellectuel* et *moral* lui indique une voie de salut. Une grande et large voie, de nouvelles demeures, un ciel plus pur.

Comment passerons nous à une situation meilleure? Comment se produira la lumière? En quoi consistera-t-elle? — Rien ne se meut plus du côté des dogmes, rien du côté des philosophies; les sciences physiques naturelles, etc., détachées ne conçoivent et ne peuvent rien concevoir de général, ce *statu quo* qui à chaque heure empire notre situation, sera-t-il frappé par un coup d'éclat apparaissant avec bruit et majesté? — Non. — Le faux en révolution sera attaqué et vaincu par le vrai, sans que le créateur du globe ne le détruise par son tonnerre. Les faux principes sont des courants de feu qui

souvent allument la rage dans le cœur et arment des mains sanguinaires. Il faut leur opposer des courants contraires et mettre en usage de plus saintes électricités. C'est ce que va faire l'esprit nouveau parlant à la situation comme un homme parle à un autre homme, et un ami à son ami.

Plusieurs dessins, suite de la série, *marbre blanc*.

Notre intelligence va entrer enfin dans l'étude régénératrice du bien, du bon et du beau, du vrai et de l'inaltérable.

— Il fallait une base pour asseoir la certitude sur l'existence de ces choses, cette base existe mais elle ne se montre point dans la connaissance actuelle. Que cette base nous vienne d'un esprit de concorde, nous n'en pouvons douter, — cet esprit n'émane point de la zône nuageuse, il ne tient pas notre raison en suspend, il ne nous jette pas d'abstractions en abstractions, pour aboutir à une prophétie métaphysique sur l'avenir brillant de la connaissance. — Il s'y prend bien plus simplement : il choisit le principe suprême de notre religion, les conséquences de ce principe, qui en montre la vie par les œuvres, les périodes historiques qui en rendent témoignages, les engagements, les faits de l'ancienneté, les faits de la nouveauté, des parties arrivant à la plénitude de concordance, d'harmonie d'unité. Il va sans efforts, creuse et s'étend, saisit les choses là où elles sont, et les met en place après les avoir éclairées dans leur principe originaire et leur fin. Or, à nos yeux, tout cela paraît d'une imitation facile, c'est-à-dire que nous pouvons répéter les actes de cet esprit avec du travail sévère, ferme et rigoureux.

Les dessins établissent les périodes générales du christianisme, la nature de chacune d'elle, celles qui ont eu lieu, celles qui auront lieu et le moment où nous sommes. Déjà, l'introduction a produit des autorités concernant ces pé-

riodes (1), maintenant il s'agit de les compléter et de pénétrer avec elles dans le domaine de l'histoire, dans la profonde mine des événements, qu'on ne peut explorer sans un CRITERIUM.

Chaque dessin est accompagné d'un programme précis, caractéristique du sujet traité. — Nous allons d'un dessin à l'autre, car il n'est pas possible, au point où nous sommes parvenus, de la synthèse, de nous passer de la vue de ses travaux spéciaux, de ses résumés de ses tableaux, puisque sans eux nous ne pourrions mettre notre intelligence en synthèse, voir les portées, les rapports et tout l'ensemble du Musée de la Paix.

La *seconde série* de dessin nous conduit du XIX^e au 1^{er} siècle de l'ère chrétienne, embrasse l'histoire de la civilisation dans son rapport avec le dogme et fait de celui-ci le juge des événements.

La *troisième série* traite de la religion générale, approfondit son principe, recherche, explique ses monuments, met en évidence la progression et le lien des choses, leur parfaite régularité et nous ouvre la voie des conclusions certaines, inévitables, qui établiront la période chrétienne mathématiquement éclairée, ou la dernière.

La *quatrième série* nous montre le temps intermédiaire qui sépare le présent de ce dernier établissement, temps de travail, d'abnégation, de dévouement commandés par la *certitude absolue* sur l'existence de Dieu, son principe, ses lois et ses actes.

C'est là où nous voyons LE BEAU tel qu'il se propose à notre imitation volontaire, tel que nos pères ont voulu le connaître, tel que Dieu, par son principe et sa parole, nous le promet-

(1) Voir l'*Introduction*, pages 76, 77, 78, 79.

tait. — Le beau ou ce qui aime, le beau ou ce qui apprend à bien aimer, à aimer *justement*. Le beau ou ce qui porte à la douceur, à la mansuétude, à la générosité *bien entendue*, règle jusqu'aux plus profondes affections du cœur et tempère même avec sagesse notre désir d'améliorer la condition de nos semblables, refoulés dans l'empire de l'ombre, et livrés à tous les instincts de la brutalité. — En effet, il faut des siècles pour relever l'espèce humaine par l'enseignement et l'éducation, parce que l'abaissement s'est enraciné dans les générations durant le cours des siècles. — Nous savons d'ailleurs ce que valent les improvisateurs de société, ils nous ont créés à titre de monuments de l'expérience et de preuves, c'en est assez.

Il est bon d'avertir que cette disposition sérielle indiquée, faite pour le public savant, ne représente point le plan des études de la nouvelle école. En effet, l'ordre des études a été établi systématiquement en vue d'un enchaînement sévère, progressif, allant du simple au composé et de manière à ne laisser aucun temps d'arrêt de perfectionnement, ni un vide dans la vie active de l'artiste (1).

Cependant le public capable d'étude sérieuse, lorsque le Musée sera ouvert, pourra travailler librement d'après les sujets et leurs programmes, et consulter les livres d'histoire, les livres religieux annotés, etc., ainsi que les collections monumentales indispensables à la connaissance de nos ouvrages.

(1. Voir l'*Introduction*, seconde partie.

La lumière n'est pas faite pour rester sous le boisseau, et la vie peut être étouffée par l'apathie et la léthargie des indifférents, — l'indolence, l'insensibilité pour tout ce qui est beau et bon, sont des résultats du matérialisme, du scepticisme et de l'égoisme insensé ; nous nous efforcerons d'en diminuer les funestes effets.

— Enfin, un catalogue raisonné des ouvrages d'art exposé, se prépare ; sa publication, qui ne se renfermera point dans l'étroite enceinte de nos murs, portera l'idée du MUSÉE DE LA PAIX en d'autres lieux, et appellera d'autres hommes à l'examen qui devra en être fait. — Trop de lumière et trop de zèle ne nuiront point en cette occurrence ; le temps fera le reste.

www.ingramcontent.com/pod-product-compliance
Lightning Source LLC
Chambersburg PA
CBHW030130230526
45469CB00005B/1894